颜欧柳赵合集

柳公权书法集

上

(唐) 柳公权 书

教育科学出版社
·北京·

目錄

柳公權書法集 目錄 一

玄秘塔碑	一
神策軍碑	五七
太和帖	一一一
歸林詩碑	一五三
金剛般若波羅蜜經	一六九
太上洞玄消災獲命經	二三三
蘭亭詩并序	二三七
聖慈帖	二七二

目錄 二

奉榮帖	二七四
伏審帖	二七六
嘗瓜帖	二七九
辱問帖	二八一
蒙詔帖	二八三

歐公試策全集 目錄

- 本朝策　二十四
- 分審策　二十六
- 普天策　二十七
- 澤門策　二十八
- 蒙賜策　二十三(?)

- 聖慈策　二十九
- 蘭亭詩序策　三十三
- 太上臨雍講學受命策　三十六
- 金剛般若波羅蜜經策　三十九
- 翰林策　四十三
- 太味策　四十五
- 神策軍策　五十一
- 玄鑒若軒策　五十七

目錄

唐故左街僧錄內供奉三教談論引駕

大德安國寺上座賜紫大達法師玄秘塔碑銘并序

江南西道都
團練觀察處
置等使朝散

柳公權書法集

玄秘塔碑
玄秘塔碑

三 四

大夫兼御史
中丞上柱國
賜紫金魚袋
裴休撰

玄祕塔者大法

權書幷篆額
金魚袋柳公
上柱國賜紫

柳公權書法集
玄祕塔碑
玄祕塔碑
六 五

玄祕塔碑

議大夫守
右散騎常侍
充集賢殿學
士兼判院事

師端甫骨之

所歸也於戲為

丈夫者在家則

張仁義禮樂輔

天子以扶世

導俗出家則運

慈悲定慧佐

如來以闡教利

[Image appears mirrored; text illegible with confidence]

生捨此以為
丈夫也背此無
以為達道也
和尚其出家之

雄乎天水趙氏
世為秦人初母
張夫人夢梵僧
謂曰當生貴子

即出囊中舍利
使吞之乃誕所
夢僧白晝入其
室摩其頂曰必

方高當
口頞大
長深弘
六目法
尺大教
五頤言
託而減既成人

柳公權書法集
玄秘塔碑
玄秘塔碑

右曰壽夫久死高髞眾目大顋若西㛐程姑當夫人言共嫌言

室䲹其貢曰必萎曾曰昔人畫其❏結所封吞之䲹鳴出壽中舍体

寸其音如鍾夫
將欲荷
如來之菩提
□正靈之耳目固□

必有殊祥奇表
歟始十歲依崇
福寺道悟禪師
為沙彌十七正

柳公權書法集

玄秘塔碑
玄秘塔碑

一三
一四

聃公碑舊拓集

玄祕塔碑
玄祕塔碑

柳公權書法集

玄秘塔碑

玄秘塔碑

一五
一六

度為比丘緣安
國寺具威儀於
西明寺照律師
稟持犯於崇

昇律師傳雜
識大義於安國
寺素法師通涅
槃大旨於福林

梁大同十一年林
孝恭撰梁武帝
敕大義神農本
草經一卷

神農本草
神農本草經

陶弘景集
注神農本
草經七卷
其疏鏡所
注本草經
文為朱書
其經亦五綵書

柳公權書法集

玄秘塔碑
玄秘塔碑

一七
一八

寺鑒法師復夢梵僧以舍利滿琉璃器使吞之且曰三藏大教盡貯汝腹矣經律論無敵於天下囊括川注逢源會委滔

滔然莫能濟其
畔岸矣夫將欲
伐株杌於情田
雨甘露於法種
者固必有勇智
宏辯歟無何
人殊於清涼眾
聖皆現演大經

柳公權書法集
玄秘塔碑

(双页古籍书影，中缝题「魏公譜書志集」)

柳公權書法集

玄秘塔碑

於太原傾都畢會，一德宗皇帝聞其名徵之，一見大悅，常出入禁中，與儒道議論，賜賜紫方袍，歲時錫施異於他等，復詔侍









皇太子於東朝順宗皇帝深仰其風親之若昆弟相與臥起

皇太子於東朝順宗皇帝深仰其風親之若昆弟相與臥起恩禮特隆憲宗皇帝繼幸其寺待之若賓友常承顧問

注納偏厚而
和尚符彩超邁
詞理響捷迎合
上旨皆契真

乘雖造次應對
未嘗不以闡揚
為務辭是
天子益知

柳公權書法集
玄秘塔碑
玄秘塔碑
二五
二六

佛為大聖人其教有大不思議事當是時朝廷方削平區夏縛吳斬蜀豬蔡蕩鄆而天子方端拱無事詔和□緇屬

迎真骨於靈山開法場於秘殿爲人請福親奉香燈既而刑不殘兵不黷赤子無愁聲蒼海無驚浪蓋黎用真宗以

柳公權書法集
玄秘塔碑

政之明効
也夫將欲顯大
不思議之道輔
大有為之君固

必有冥符玄契
歟掌內殿法
儀錄左街僧事
以標表淨眾者

凡一十年年講涅
槃□識經論霥
當仁傳授宗主
以開誘道俗者

柳公權書法集
玄秘塔碑
玄秘塔碑
三三
三四

凡一百六十座
運三密於瑜伽
契無生於悲地
日持諸部十餘

萬遍指淨土為
息肩之地嚴金
前後供施數十

百萬悉以崇飾
殿宇窮極雕繪
而方丈匡床靜
慮自得貴臣盛

右側：

依慕豪族皆所
俠工賈莫不瞻
嚮薦金寶以致
端嚴而礼

左側：

離四相以修善
即眾生以觀佛
可彈書而和尚
是日有千數不

迷途於彼岸者
橫海之大航拯
而已夫將欲駕
■輕行者唯和尚

柳公權書法集
玄秘塔碑
玄秘塔碑
三九
四〇

心下如地坦無
丘陵王公興臺
皆以誠接議者
以為成就常■

柳公權書法集

玄秘塔碑

玄秘塔碑

四一
四二

固必有奇功妙
道欤以開成元
年六月一日西
向右脅而滅當
暑而尊容
竟夕而異香猶
欝其年七月六
日遷於長樂之

南原遺命荼毗得舍利三百餘粒方熾而神光月皎旣燼而靈

骨珠圓賜諡曰大達塔曰玄祕俗壽六十七僧臘卌八門弟子

比丘比丘尼約
千餘輩或講論
玄言或紀綱大
寺脩禪秉律分

作人師五十其
徒皆為達者於
戲和尚...出
家之雄乎不然

何至德殊祥如
此其盛也承眷
弟子義均自政
正言等克荷先

業虔守遺風大
懼徽猷有時煙
沒而今閴門使
劉公法敏深

道契彌固亦以為請顓播清塵休嘗遊其藩備其事隨喜讚歎

蓋無愧覼銘曰賢劫千佛第四能仁哀我生靈出經破塵教綱

右側:

治計二十京兆夫
資陸十卅第四
益無則韓愈曰

左側:

其年顏喜讚燦
朴嘗遊其蕃蓊
鬱青蒼頓断青山
道興熒國亦以

高張孰辯孰分
有大法師如
藏從親聞經律論
戒定慧學深

淺同源先後相
覺異宗偏義孰
正孰駁有大
法師為作霖雹

柳公權書法集
玄秘塔碑
玄秘塔碑
五一
五二

玄妙答辯

高聚於辯婿舍　　　　蘆妹究其奧也　　　榮與宗副兼婚
舒藏有大志和以　　　於縣聞彭荊倫　　　數同怨於愛目
古祖為新康聖　玉娘婚育大

玄妙答辯
玄妙答辯
正二
正二

冥符三乘洪

而遊巨唐啓運
雄乘教千載

有大法師絕念

柳公權書法集
玄秘塔碑
玄秘塔碑

刀斷尚生瘡疣
鉤檻莫收柅制
則流象狂猿輕
趣真則滯涉俗

柳公權書法集

玄秘塔碑
玄秘塔碑

寵重恩顧顯
闡讚導有大法
師逢時感召空
門正闢法宇方

開峰嶸棟梁一
旦而權水月鏡
像無心去來徒
令後學瞻仰俳

蘇公孝慈墓誌

柳公權書法集

神策軍碑

神策軍碑

五七
五八

鏡以人觀
時梅瑰
帝齊七
政

齋貂寧俾
神䄵
初

蘇公蘇書帖集

蘇葉軍帖
蘇葉軍帖

五八
正子

竭動袒
盡遵畏
孝法勞
思度謙

柳公權書法集
神策軍碑
神策軍碑

序貽惟
勸蘇新
賢品霈
能彙澤

蘇公蘇書法集

蘇東軍帖
蘇東軍帖

昌化軍使君

便蒙書

惠教

承不

起居安

勝不勝感

慰遠想

起居佳勝

老懷

欣慰不可

言也恭惟

寶文待制

侍郎尊兄

雅候萬福

軾保養

粗遣

小憩心以申乎虔
祈禱

柳公權書法集
神策軍碑
神策軍碑
六一
六二

於昭配
盡哀敬於
園陵風雨

蘇文忠公詩集

蘇軾軍師
蘇轍軍師

卷二
卷一

許州西湖

許昌西湖近新修
小西湖

開闢именно申平亥

園中風雨
盡東塔
汁汁酒

柳公權書法集

神策軍碑

神策軍碑

六三
六四

來息轅食以人餘于黎元發樺興

族咸秩無九

新烟练无
火
不發以川本息
練東

文舟車之
所通日月
之所照莫

不涵泳至
德被沐
皇風欣欣

皇風扇祙
新跡不遂
不遂來至

之不通日月
不邵莫
文母車之

災深不 安葉順成 壽矣是以

柳公權書法集
神策軍碑
神策軍碑
六七
六八

然陶陶然
不知其俗
之臻於富

蘇文忠公全集

東坡前集
東坡後集

六十八
六十七

之薤作羹
不啜其甘

柳公權書法集

神策軍碑

神策軍碑

惠澤洽
于有截聲
教溢于

歐公集古錄跋尾

漢楊君碑
漢菜君碑

柳公權書法集

神策軍碑
神策軍碑

七一
七二

偹法駕纗
丘展帝容
事茍圓

謁清廟
愛申報本
之義遂有







苦笋帖
且奉寄一
本偃

宋蘇軾書
苦笋帖



柳公權書法集

神策軍碑

神策軍碑

七三
七四

練雲布羽衛星陳儼翠華之葳

甕森朱干之格澤馬

蘇文忠公懸書法集

蘇軾軍帖
蘇轍軍帖

十四
十三

護森未干
之林影班
蘇

華華之巔
衛星刺蠟
鬱雲布日

柳公權書法集

神策軍碑

神策軍碑

七五
七六

魏公先書卷集

蘇籀軍軒
蘇籀軍軒

十六
十五

齋金則雪清
壇禁道泰
裳燎則

氣霽寒郊
非煙氳
休徵離杳

柳公權書法集
神策軍碑
神策軍碑

柳公權書法集

神策軍碑
神策軍碑

七九
八〇

門敷
行慶
衆領
錄 大

既而龍
回鑾萬騎
還宮臨端

張公神碑頌卷

張遷碑額
張遷碑陽

八〇
九九

右

漢蕩隂
令張君

表頌

左

故更
謁門
討賊
勳不
遺

柳公權書法集

神策軍碑
神策軍碑

八一
八二

於蒸人絕
吏間疾苦
㕘於羣
於究刑政
亡源開

汝燕人
吏問邦苦
獻享沖
華

柳公權書法集

神策軍碑

神策軍碑

無羊之流
修水旱之
備百辟競

莊以就位
萬國奔走
而來庭揖

柳公權書法集

神策軍碑

紳帶鵷倫之
鸞鶱之俗莫
不解辯
角徳誅

帝惕然自
思退而謂
群臣曰歷

柳公權書法集

神策軍碑
神策軍碑

八七
八八

蕭　以
道　　
　日　皇

秦詔版

廿六年皇
帝盡幷兼
天下諸侯
黔首大安
立號爲皇
帝乃詔丞
相狀綰法
度量則不
壹歉疑者
皆明壹之

觀三五己降致君何常不

滿招損謙受益當太素樂無為

柳公權書法集

神策軍碑

神策軍碑

九一
九二

宗易簡以
歸人保慈
儉以育

土階茅
則大忽茅
彙抵辟

蘇公尺牘叢集

蘇文忠公尺牘
蘇文忠公尺牘

卷二
卷一

右軍本蘭亭
入副本也
又嘗見
貢父別
本與
此頗
異豈
又一
本歟

少常獻
諸大父
大定者
又嘗
見劉
原父
錄

甫寧思欲
屬寰宇之
宗之丕構

柳公權書法集
神策軍碑
神策軍碑
九三
九四

甫寧以始
曷寥宅以
宗之玉轍

柳公權書法集

神策軍碑

神策軍碑

九五
九六

追蹤太古
之遐風緬
慕前詞歟

書藝大系
蘇孝慈墓誌銘
蘇慈墓誌

6
隋

柳公權書法集

神策軍碑

神策軍碑

九七
九八

日迴鵒嘗
有効於
國家勳藏

還用助歸上

國家煙消
有以休
曰且歸掌

被風雨誰
上

王室繼以
姻戚臣節
不渝今者

窮而來依
甚是嗟憫
安可幸災

柳公權書法集
神策軍碑
神策軍碑
九九
一〇〇

柳公權書法集

神策軍碑
神策軍碑

101
102

鮮卑公牘書迹集

鮮卑軍軺
軒萊軍軺

諭之使申 議繼遣慰 與丞相密

柳公權書法集
神策軍碑
神策軍碑
一〇三
一〇四

人必在使 其忘亡存 乎興滅乃

柳公權書法集

神策軍碑

神策軍碑

一〇五
一〇六

果有大特 今其鄰好 示恩禮以人

鄹其囹窶 須粟帛以人 籲納之情

蘇除之靜 鮑桑昂人 迦其國籬 果有大都 全其勝改 示國藝人

柳公權書法集

神策軍碑

神策軍碑

一〇七
一〇八

識順運

勤嘔沒斯
者忠貞生
知善蓮



任來朝
京嘉其誠

柳公權書法集
神策軍碑
神策軍碑
一〇九
一二〇

於鴻私瀝
感激之丹
懇願釋左

京豪其旋
卧來膝

懸廟擊玄
療燐之丹
林躲林塑

告諫議大夫守
右散騎常侍充
集賢殿學士兼
判院事上柱國
賜紫金魚袋柳
公權書
太和絪縕二儀
肇分清濁奠位

蘇公龜書法集

太味帖
太味帖

乾坤爲門品物
流形叡哲超羣
維河出圖顯道
之原伏羲畫卦

爰始斯文儀垂
衣裳上君下臣
軒轅通變成于
華勛蠻貊賓服

柳公權書法集
太和帖
太和帖
一一三
一一四

柳公權書法集

太和帖
太和帖

一一五
一一六

治俗愈敦岳牧
代工洪造何言
三辰珠璨四序
環循鳥獸咸若

草木殖蕃簫韶
鳳凰熤燿與墳
夏承虞禪咨稱

儉勤啟聽謳訟

付畀後昆戰甘
勒扈威賞詎煩
意誠心正萬化
生身神禹胼胝

跡濬洎湮底別
貢賦包篚多寡
九州揆拔墊昏
適均沐浴詠歌

逮令攸導藥稷
厥初風震姜嫄
耕耘暨益播食
秬秠糜芑秠種

燔烈雍飱殣字育
烝黎餘慶茂繁
契實掌教修序
彝倫由己敬敷

柳公權書法集
太和帖
太和帖
一一九
一三〇

桑俞由扶煉　　　　　　　　　　　　　　　　　　桑俞由扶煉
哭寶崖塔訓亂　　　　　　　　　　　　　　　　哭寶崖塔訓亂
蒸蔡嶺賈交叢　　　　　　　　　　　　　　　　蒸蔡嶺賈交叢
獻熙齊郭宅育

丕革頑嚚孝慈
友弟賤卑貴尊
寬弘悠久帝風
雍醇皋陶矢謨

秋殺春溫欽恤
象刑信順協存
共鯀驩苗討而
弗論洛汭荒畋

馳騁十旬御母
述戒祖訓忍聞
羿射擅朝寒浞
又曰戡黎澆殪

少康興綸癸墜
令緒鼎遷於殷
湯聘莘畎伊尹
戮力徂征自葛

[篆書書法影印，釋文從略]

畏愛無敵徯來
其蘇鳴條倒戈
俾后堯舜匹夫
必獲速戾放桐

遂終亢德予弼
夢賚武丁恭默
營求郊野築巖
說得對揚休聲

鬼方是克總福
駿厖賢主六七
悼監辛紂凶矜
驕溢師箕囚奴

忠諫焚炙邠岐
積累昌謀寢赫
重演爻繇端本
祇席孚佑緝熙

柳公權書法集
太和帖
太和帖
一三七
一三八

西顧與宅肆發
觀政旋鉞麼席
盂津約誓附國
八百釣謂非熊

皓首憑軾壹戒
漂杵祝斷丑曆
嗣誦幼沖旦豈
履籍植璧秉珪

柳公權書法集

太和帖
太和帖
一三一
一三二

金縢納冊管蔡
挾庚往羞罪辟
斧斨卒完繡家
赤舄釗持貶盈

圖圖閒寡滿毫
喜遊遲驚轍迹
胡仍版薄靜續
憤惕側躬勵行

俊髦任職獮猶
侵鎬徐土驗繹
迅電嘽焊虩虎
緜冀恢復疆境

雅頌諧激宜曰
徙居頎就衰絀
宗廟黍離過者
閔惻霸業紛更

柳公權書法集
太和帖
太和帖
一三三
一三四

周綱竟失尼父
將聖體用皇極
雖圍莫害陳餒
非厄刪詩定書

繫辭默察曉潛
奧思筆削史冊
姚如六降斟酌
準的日星炳煥

蘇公讕書法集

太味胡
太味胡

一三六
一三五

柳公權書法集

太和帖
太和帖

一三七
一三八

千古遺則麟瑞
應期妙感虡測
樂育英才升堂
入室伋蹈前軌

軻稟絕識標示
中庸攘拒楊墨
王澤息傳獨賴
遺編嬴秦詑根

惆悵卜年烹滅
列侯廢壞井田
襟燒簡牘恥惑
佺仙良遇劉邦

柳公權書法集
太和帖
太和帖
一三九
一四〇

嬰頸拘牽再報
仇儺楚羽戕咽
炎漢開基規模
廣延勃誅祿產

蘇公歸書尺牘

太味胡
太味胡

一四〇　一三九

柳公權書法集

太和帖
太和帖
一四一
一四二

光擁丞績巍焉
賊莽竊璽冠佩
猴豣白水龍翔
榮取青紱燮洽

救窮吾竄間然
志宏朽駁奄寺
聯翩黨錮縉紳
催泥兵纏許都

曹操孫權
亮芎翊備榛蜀
當天司馬斯狐
熾業連顛道建

江表安權苻堅
南北判裂畿甸
腥羶隋暫混幷
煬惡罔懌世民

雄視資受勇智
除殘滌暴慕仁
勸義斗米數錢
外戶不開丞輔

疇功鑑乙一魏
玩黷高麗猶橫
壯氣牝雞遠晨
枝幹披瘴秋傑

扶傾唐統薦繼
霓曲喧轟聲鼓
駭沸臨淮汾陽
汛度梟叛濟貊

璫專交挈虐悖
冰至藩鎮純被
狂恣魚命霜凝

喬巖孕秀頷憐

刺朱雚偏蔽璞
輅考占黠彭擊
刺篆籀未習詞
章小投肩涉波

瀾致遠恐泥探
賾鉤隱涵養精
粹達理制事善
博施濟乎

柳公權書法集

太和帖
太和帖

一五一
一五二

會昌三年四月
日建

邵建初鐫

